（二）

偏旁部首

王丙申 编著

歐楷入門

1+1

海峡出版发行集团
THE STRAITS PUBLISHING & DISTRIBUTING GROUP
福建美术出版社

图书在版编目（CIP）数据

欧楷入门 1+1.2，偏旁部首 / 王丙申编著． -- 福州：福建美术出版社，2021.3（2024.3 重印）
ISBN 978-7-5393-4216-0

Ⅰ．①欧… Ⅱ．①王… Ⅲ．①楷书－书法 Ⅳ．① J292.113.3

中国版本图书馆 CIP 数据核字（2021）第 031575 号

出 版 人：郭　武

责任编辑：李　煜

欧楷入门 1+1·（二）偏旁部首

王丙申　编著

出版发行：福建美术出版社

社　　　址：福州市东水路 76 号 16 层

邮　　　编：350001

网　　　址：http://www.fjmscbs.cn

服务热线：0591-87669853（发行部）　87533718（总编办）

经　　销：福建新华发行（集团）有限责任公司

印　　刷：福建新华联合印务集团有限公司

开　　本：889 毫米 ×1194 毫米　1/16

印　　张：10

版　　次：2021 年 3 月第 1 版

印　　次：2024 年 3 月第 8 次印刷

书　　号：ISBN 978-7-5393-4216-0

定　　价：76.00 元（全 4 册）

　　偏旁部首是组成汉字的必要元素。在汉字中，除了少量的独体字，大部分都是由偏旁部首构成的，而且根据偏旁在字中的位置不同，偏旁可以分为左偏旁、右偏旁、字头、字底等，所以深入学习并掌握偏旁部首是不可或缺的重要环节。由于偏旁部首多达两百余例，限于篇幅，我们只选择一些常用的、具有代表性的偏旁部首作出讲解和分析。

　　如何书写偏旁部首

　　1. 书写好部首本身的笔画，注意笔画长短、粗细、斜正要规范到位。

　　2. 注意同一个字中，部首与偏旁的协调呼应、长短粗细、收放自如。同时要注意避让携领，牵带意连。

　　3. 同一个偏旁部首放在不同的位置时会有产生一些变化。例如"口"部，在左边时，应形体小而且靠上，如"吃""鸣""叫"等字；在右边时，应形体大而且靠下，如"知""和""扣"等字；在下面时，要端正工整，体型略扁，不可窄高，如"吉""合""占"等字。

　　4. 学书时，可以把偏旁部首相近和有共同特点的字归纳整理，进行分析学习。例如"工"字旁、"土"字旁、"王"字旁；"木"字旁、"禾"字旁、"米"字旁、"耒"字旁等偏旁，找出它们的异同点，以点带面，举一反三。

【两点水】

两个点画距离稍近，下点用挑点，稍微偏左，挑点收笔指向首点之驻。

笔断意连

间距勿大

【三点水】

三个点画成弧形排列，上面两点间距稍小，末点收笔指向首点方向，三个点画各有不同。

两点略小

注意斜的角度

冰

凝

沈

潔

【单人旁】

撇粗竖细，撇用短撇由粗变细；竖必须用垂露竖，且稍向左倾，注意竖画起笔在撇的中间或稍偏左，微微粘连，断开起笔亦可。

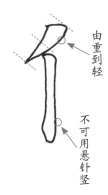

由重到轻

不可用悬针竖

【双人旁】

首撇短略平，第二撇稍长，起笔对应首撇中部正下方，竖画用垂露竖，起笔对着第二撇中部下方。

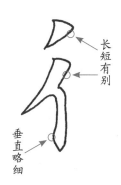

长短有别

垂直略细

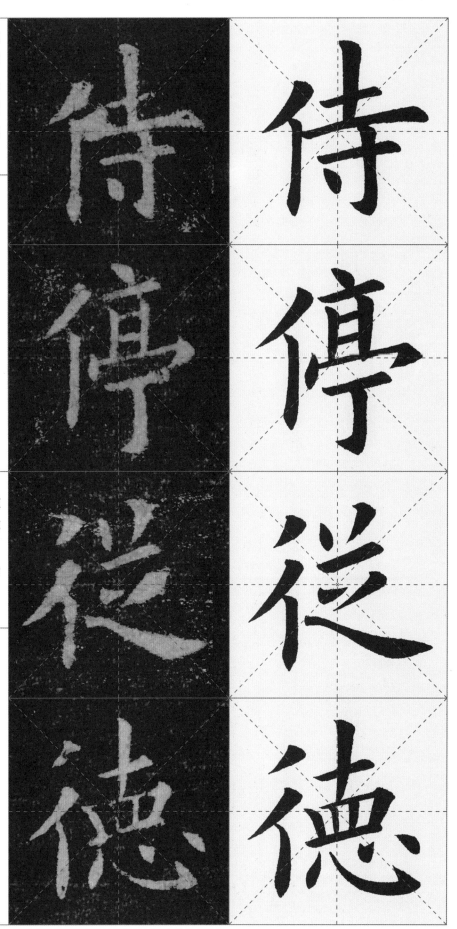

【土字旁】

位于字的左部,形不宜大,竖画略左倾,短横扛肩,提笔左放右收。

由重到轻

轻重对比

左放右收

【王字旁】

"王"字旁居左,三横扛肩,形体勿宽,末横变横为提,竖画在横画中间偏右。

勿长

较斜

地

城

理

瑞

【木字旁】

竖画位于横画中间偏右，捺笔化为点，起笔下移，避让右部，横画左长右短，竖画上短下长。

左低右高　留出空间

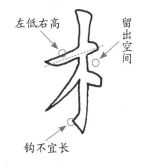

钩不宜长

【和字旁】

其首笔为平撇，短小略平，横画向左伸，竖画起笔对准撇画的中间，其余笔法要求与"木字旁"相似，左放右收。

短小略平

左伸　右缩

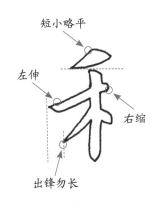

出锋勿长

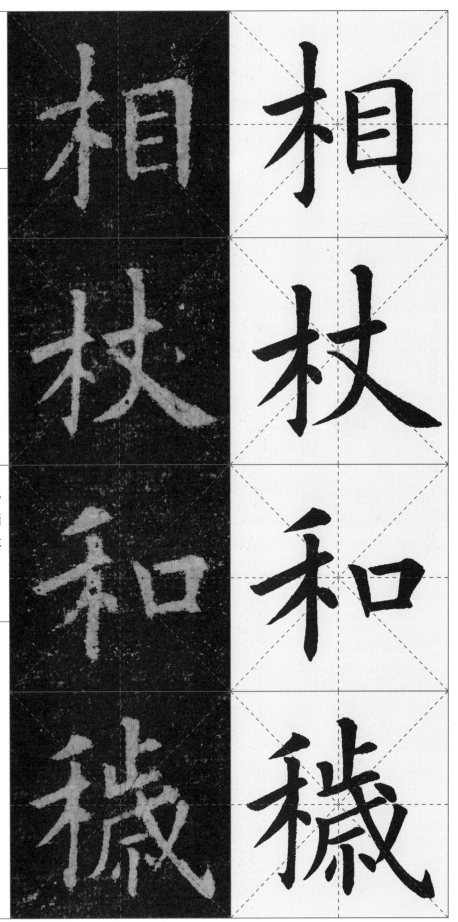

米字旁

形态瘦长，横画左低右高，竖画垂直，上边两点相呼应，其余部分笔法要求与"木字旁"相同。

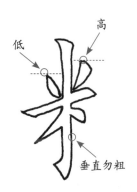

高
低
垂直勿粗

言字旁

形体勿宽，首点在第一横画的中间偏右，横画间距基本相等，长短及角度要注意变化；"口"上宽下窄呈倒梯形。

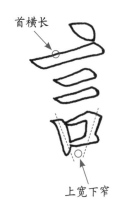

首横长
上宽下窄

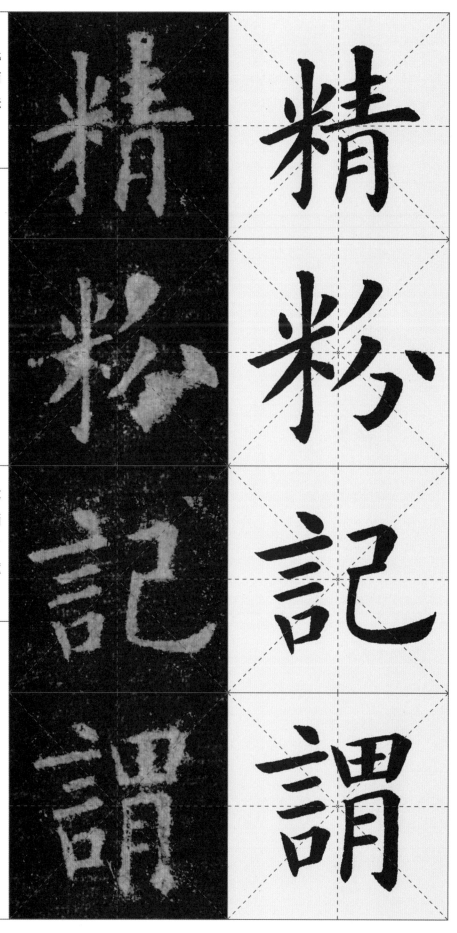

【山字旁】

左右结构字中,"山"居于左上,形不宜大,三个竖画等距安排,中竖凸出略高,两旁短竖右竖略高些,横画向右上方斜。

高低错位

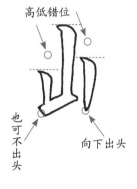

也可不出头

向下出头

【示字旁】

"示字旁"横画往右大扛肩,横短撇长,竖画应该在首点的下方偏左,竖画须用垂露竖,末笔点画勿大,整体左放右收。

勿太近

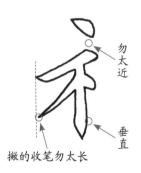

撇的收笔勿太长

垂直

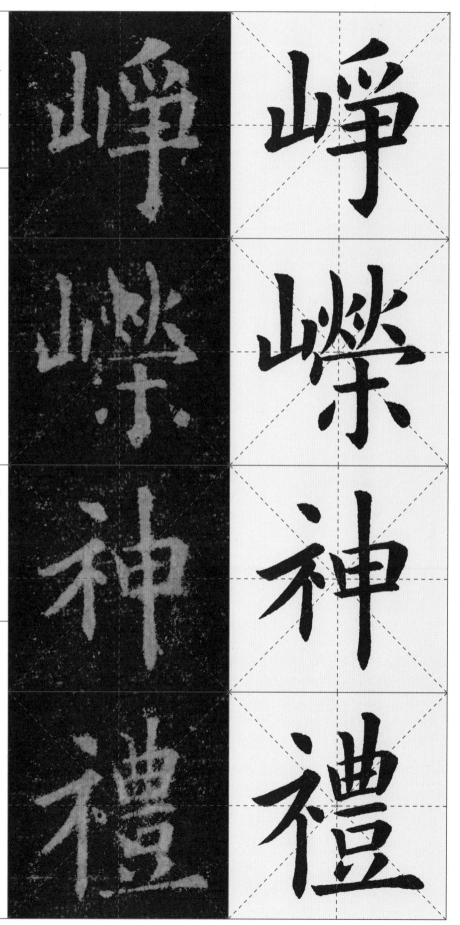

【竖心旁】

写"竖心旁"要注意笔顺，先写两点，左点略向左下方斜，右点紧靠竖画，形态略平，竖用垂露，劲挺有力，但不可粗重。

高

低

细长

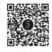

【提手旁】

横画为"短横"，竖钩垂直，坚定有力，于横画中间偏右，横画左长右短，提左放右收，收笔注意不可向右出头太长，注意避让右部。

出头宜短

左伸

垂直勿粗

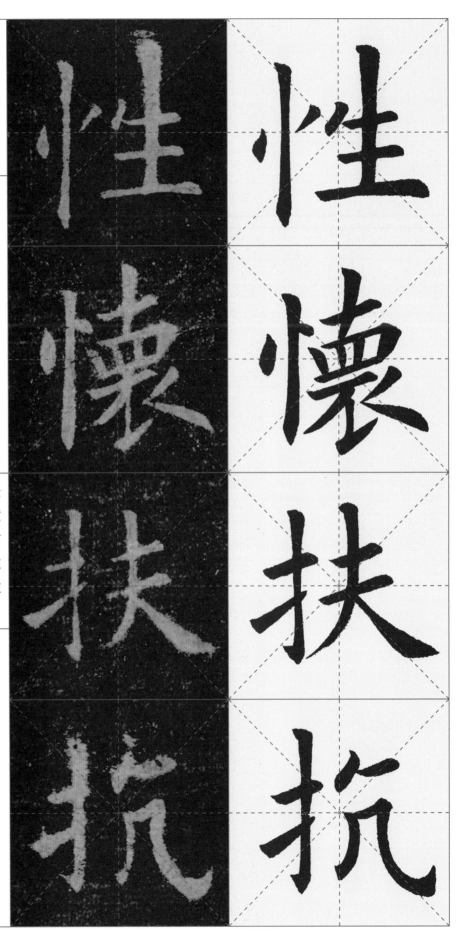

【口字旁】

上宽下窄呈倒梯形。居于不同方位略有变化：于左部时，靠左上，形体宜小；居右部时，靠右下，形体略大。

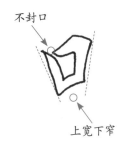

不封口

上宽下窄

【日字旁】

其整体为长方形，勿宽，横笔基本等距，末横变为提，左竖细而短，右竖粗且长。

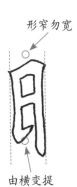

形窄勿宽

由横变提

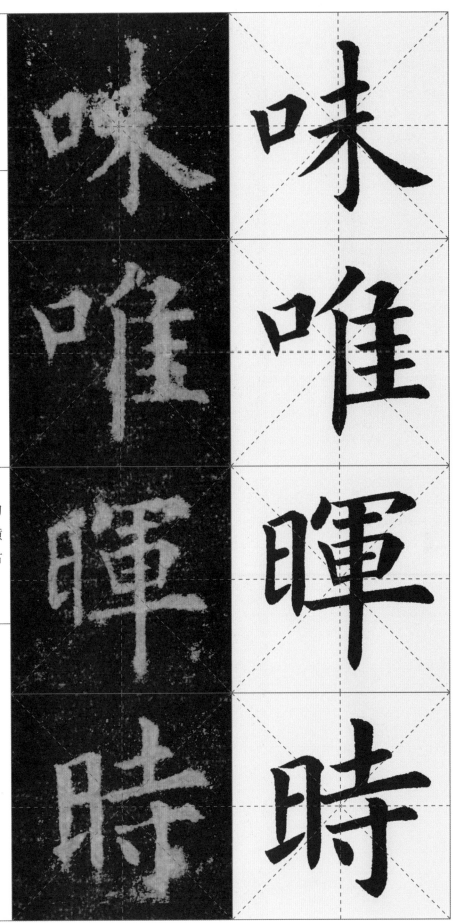

月字旁

形体瘦长，其撇为竖撇，横折钩的竖画略内收，两短横往上靠，体现结字规律"上紧下松"的特征。

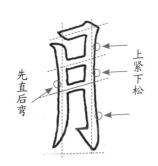

上紧下松

先直后弯

立字旁

形不宜大，安排紧凑，首点靠右，中间两点相向，上边横笔右上扛肩、勿长，末笔提画短而有力。

靠右

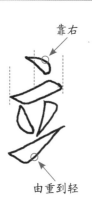

由重到轻

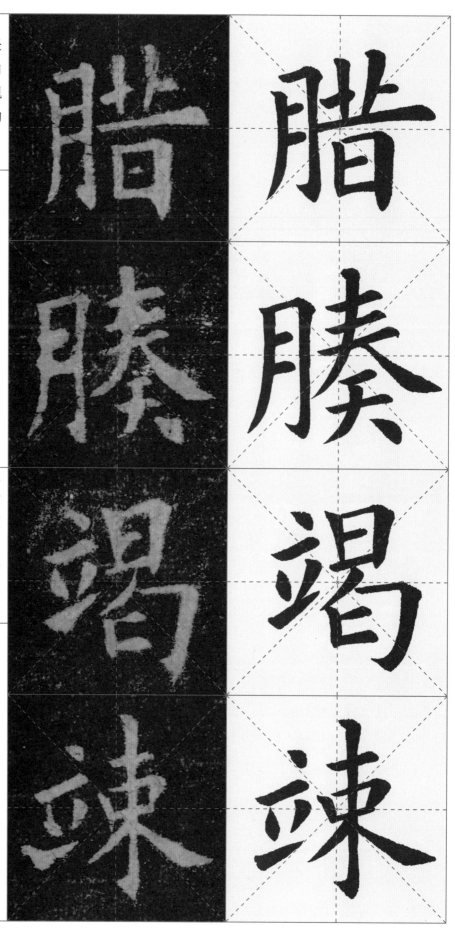

绞丝旁

其中两撇折大小粗细，角度及形态均有变化，上面折笔后向右下行笔；下面折笔后往右上提笔，下部三点小巧灵动，亦可写作"小"。

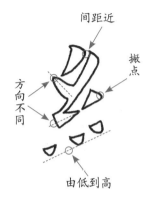

间距近

撇点

方向不同

由低到高

女字旁

横作提笔处理，左放右收；撇折起笔高扬，角度根据不同的字而变化；第二笔撇画出头宜短，收笔勿长。

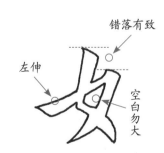

错落有致

左伸

空白勿大

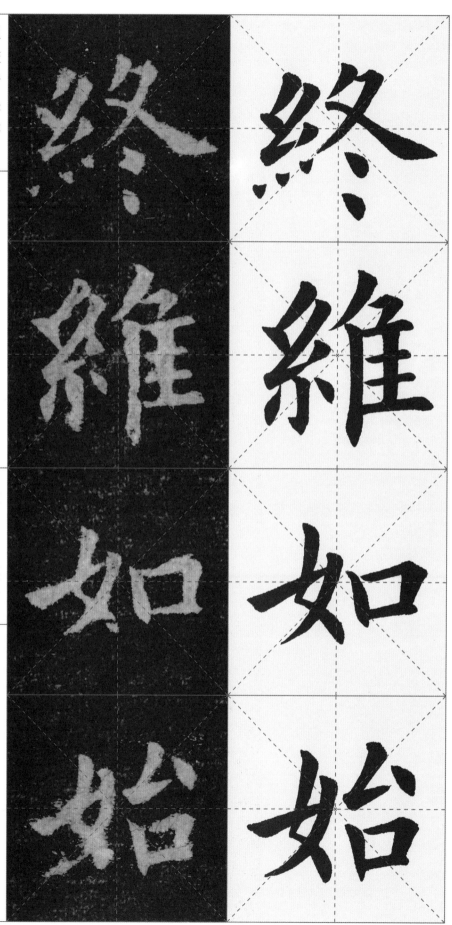

矢字旁

整体左放右收，两个横画上短下长，下横向左伸展并且扛肩，其中两个撇笔一直一弯，点笔上迎。

也可分成两笔

留出位置

不可太长

至字旁

其整体形态瘦高，横画短小勿大，末笔变横为提，左放右收，点画用撇点，自然生动。

短小饱满

勿大

垂直勿高

【金字旁】

上部"人"覆盖其下，撇笔向左舒展，捺变为点画避让右部，下边三个横画长短各异，其中下边两点左右呼应。

捺变点

上宽下窄

末横略长

鏡

錫

【立刀旁】

左竖为垂露竖勿长，位置上靠；右边竖钩修长，挺拔有力，棱角分明。

短小向上移

间距忌大

利

則

【力字旁】

"力"在字的右部时一般靠右下，横折钩的横画细而平，折笔处棱角分明，竖钩向左下斜，出钩含蓄有力，撇画出头宜短。

出头宜短

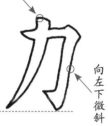

向左下微斜

【斤字旁】

首撇短而平，第二撇为竖撇，收笔出锋不出锋均可；横画向右伸展，位置上靠，竖画向左靠，可用垂露竖、悬针竖或竖钩。

短小

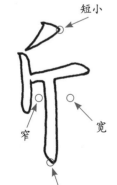

窄　宽

也可用悬针竖或竖钩

【欠字旁】

其结构内紧外松，险中求稳。首撇以露锋入笔，横钩横细而短，突出钩；次撇先直后弯，与首撇形成对比；捺笔用反捺也是可以的。

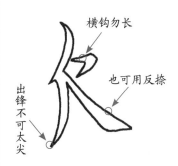

横钩勿长

也可用反捺

出锋不可太尖

【反文旁】

要求内紧外松，注意第二、三、四笔画的起笔位置，均环绕中宫；而末笔斜捺伸展。

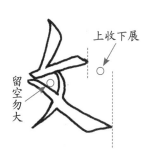

上收下展

留空勿大

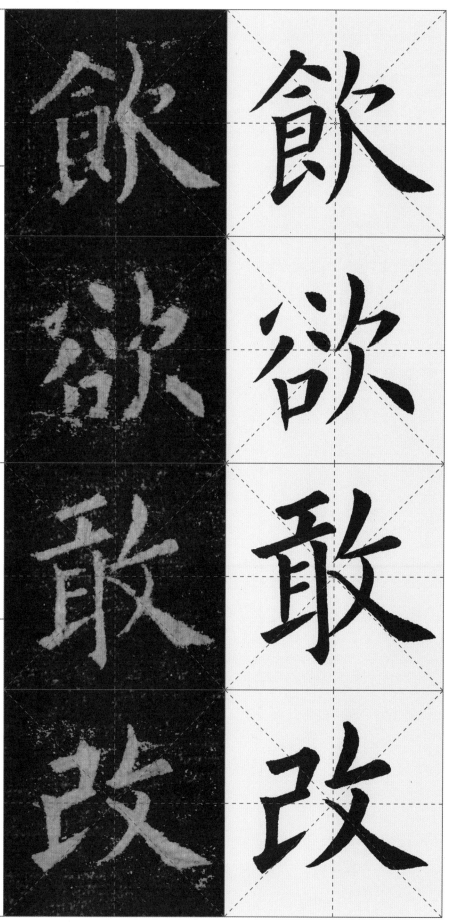

页字旁

其形态高而窄，首横扛肩略短；左竖细而短，右竖粗且长，形成对比；底下横画细且向左略伸，以协调全字，两点要高低错位。

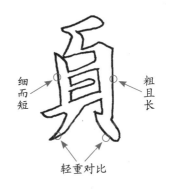

细而短　　粗且长

轻重对比

殳字旁

其偏旁突出主笔斜捺，向右下伸展，其他笔画略短小，其中几个撇画的长短角度均有不同。

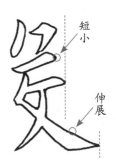

短小

伸展

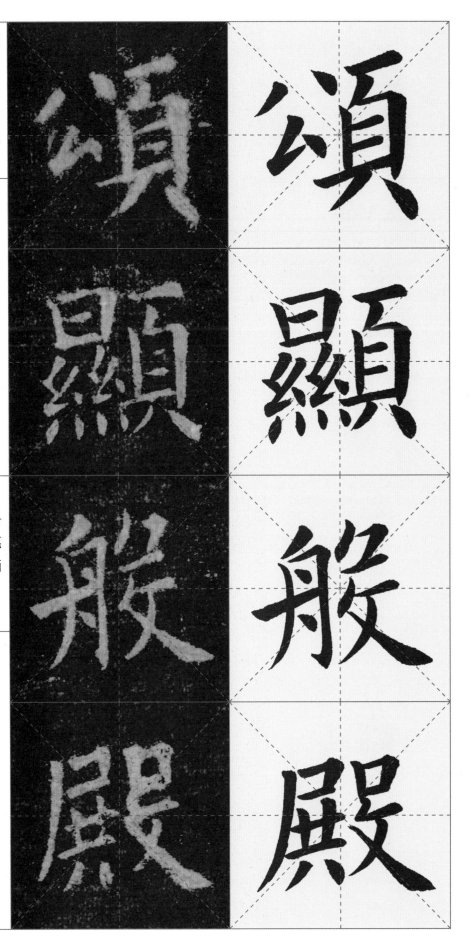

【隹字旁】

其中两个竖画垂直，左长右短，右边点多用竖点，四个横画间距基本相等，前三个横画略短，末横稍长。

垂直略长

间距基本相等

高低错位

【见字旁】

两竖左竖细而短，右竖粗且长，四个横画间距基本相等；撇画较细略收，以避让左部，竖弯钩向右伸展。

短小

底部要平

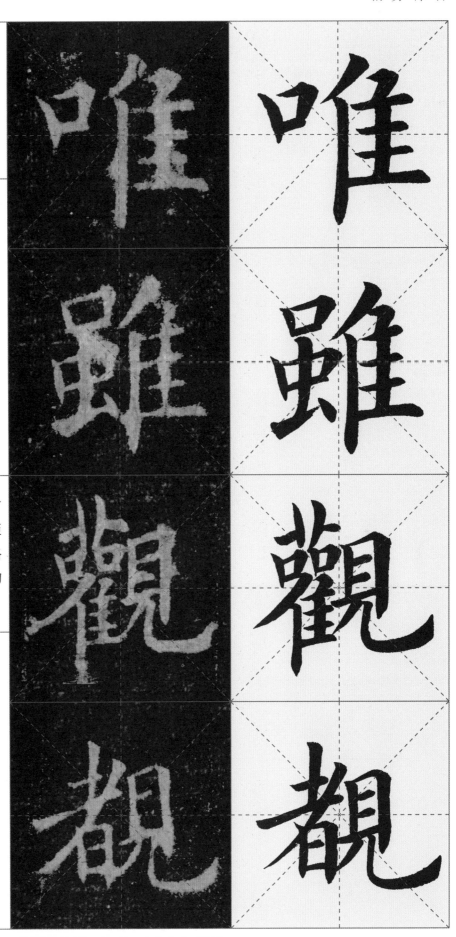

【秃宝盖】

首点用竖点,向左微斜,横画舒展,不宜过宽,钩勿长,出锋稍快。

勿粗

向左下微斜

【宝盖头】

首点为竖点在横画中间偏左,第二点向左下方斜行笔。横钩的横细,钩短小略重,出锋要快。

由重到轻

方向不同

〔日字头〕	位于字的上部，一般居中，上宽下窄，两个竖画左细右粗，三个横画间距基本相等。

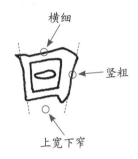

〔山字头〕	三个竖画间距基本相等，突出中竖，垂直或向左略斜，左右两竖稍短；竖折的横画略向右上斜，整体宜小。

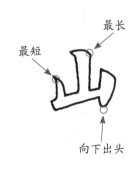

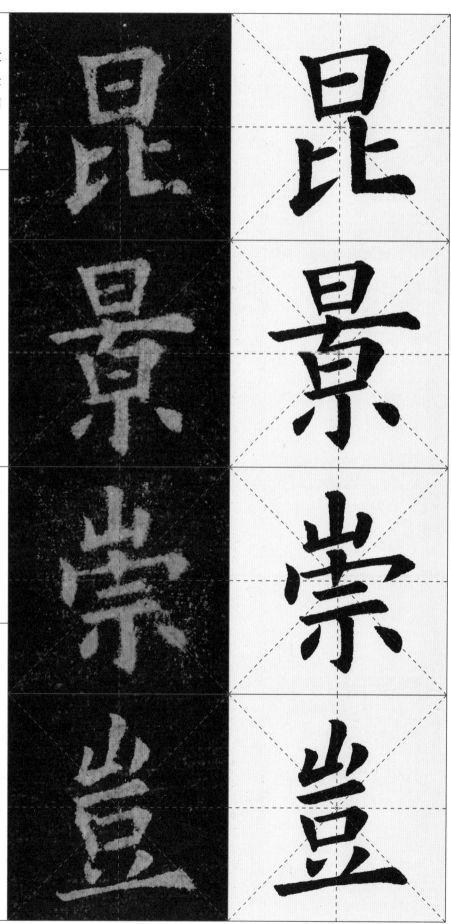

雨字头	整体形态宽扁，首笔为短横，中间短竖收笔勿尖，四个点向中竖紧靠，要有形态变化。

左低右高

垂直短小

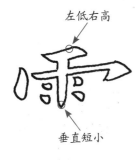

学字头	笔画短小，行笔安排要求紧密协调，多而不乱，竖画形态各异，横钩较宽，覆盖其下。

错落有致

短小含蓄

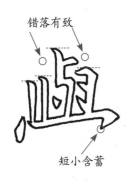

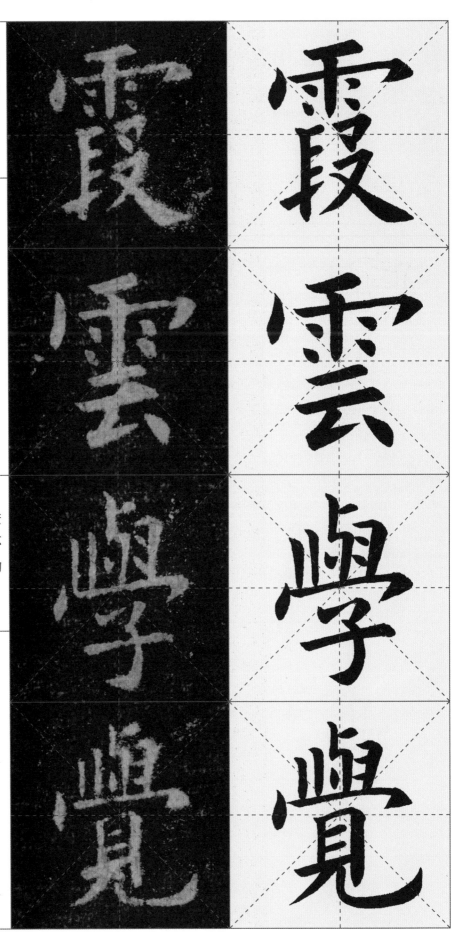

草字头

"草字头"笔顺为：竖、横、横、竖。两竖画长短有别，高低错落，呈上开下合之势。

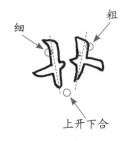

细　粗
上开下合

春字头

三横画均扛肩向右上方斜，横笔宜短，间距基本相等；撇画先直后弯；捺画起笔不与撇笔相连，撇捺纵展。

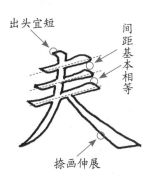

出头宜短　间距基本相等
捺画伸展

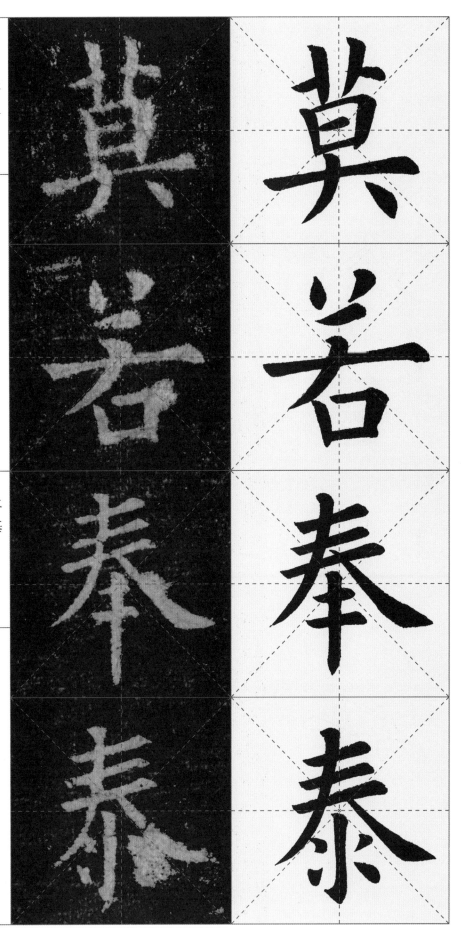

【人字头】

撇捺纵展，覆盖其下部分，撇画略弯，行笔由粗到细；捺笔向右自然伸展，行笔由轻到重，二者依据不同的字角度有所调整。

伸展

微弯

【竹字头】

"竹字头"左右部分相同，讲究同形求变，左小右大，高低错落。

高低错位

左小右大

【白字头】

首撇为短撇，出锋迅捷有力；三横间距基本相等，两竖画左细右粗。

短小

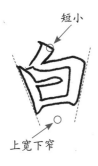

上宽下窄

【木字底】

横长竖短，竖画可以写作竖钩，横画劲直伸展，其钩含蓄有力；左右两点靠紧横画，对称呼应。

长横勿粗　出头宜短

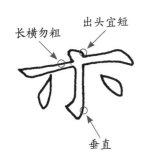

垂直

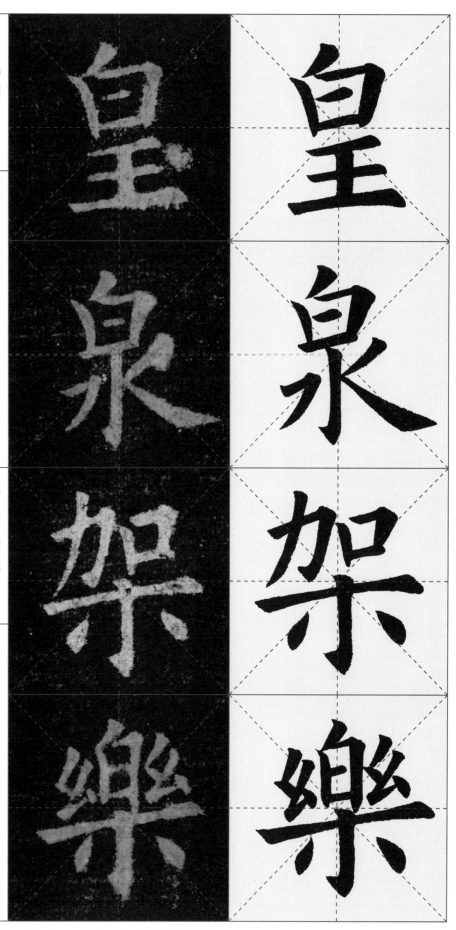

【皿字底】

整体形态宽扁，其中四个竖画间距相等，两侧竖画向中间倾斜，长横舒展、劲健，沉稳承托上部。

勿粗重

横画略长

【心字底】

三个点画各具形态，末两点相呼应；写卧钩注意露锋入笔，底部稍平，其形勿大。

高低错落

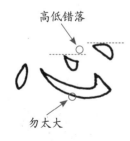

勿太大

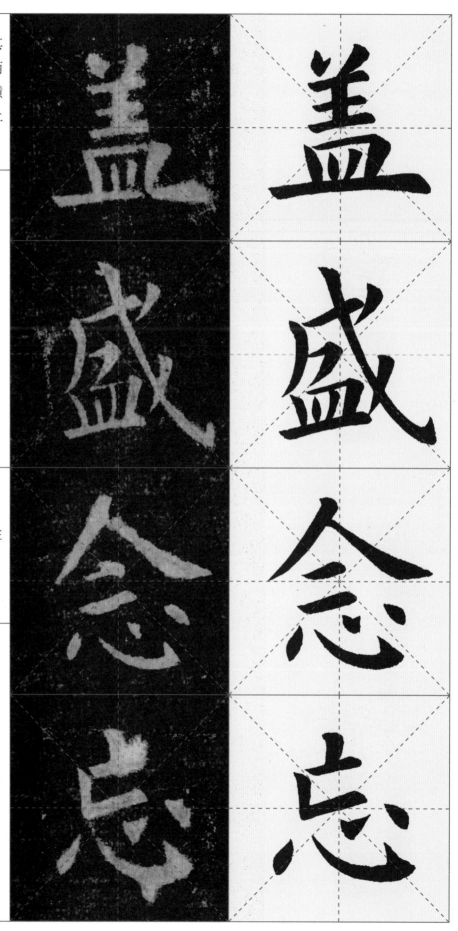

【四点底】

四个点画形态变化不一，分布均匀，书写时笔断意连，成呼应连贯之态。

间距基本相等

【贝字底】

两竖左竖细而短，右竖粗且长；其中横画间距基本相等，内两横不与右竖相连，末横向左略伸；底部两点高低错落呈八字形。

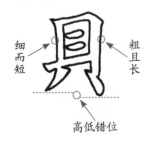

细而短　粗且长

高低错位

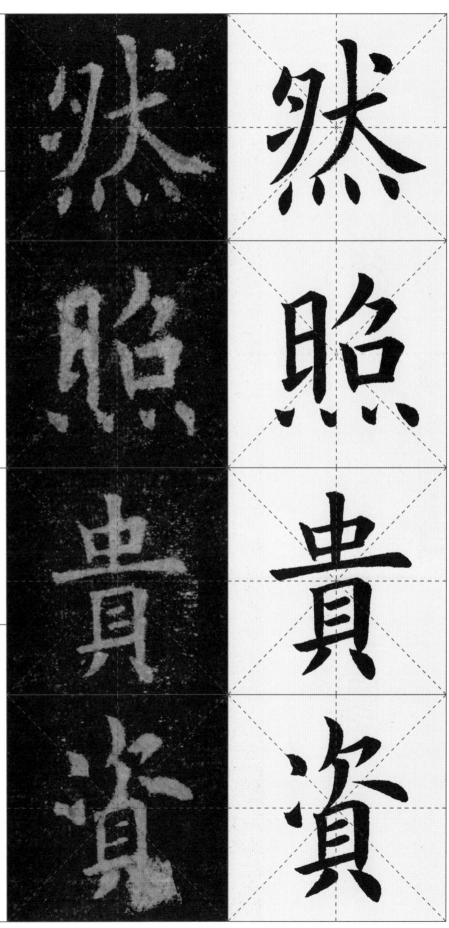

系字底

笔画短小，两个撇折大小角度均有不同，上小下大；竖钩垂直，短小精湛；左右两点呼应，向上靠拢。

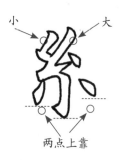

小　　大

两点上靠

见字底

位于字底部时，基本与"见"位于右侧时书写要求相同，其上"目"居中，突出加重末笔竖弯钩，向右伸展。

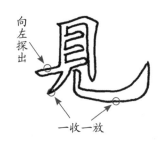

向左探出

一收一放

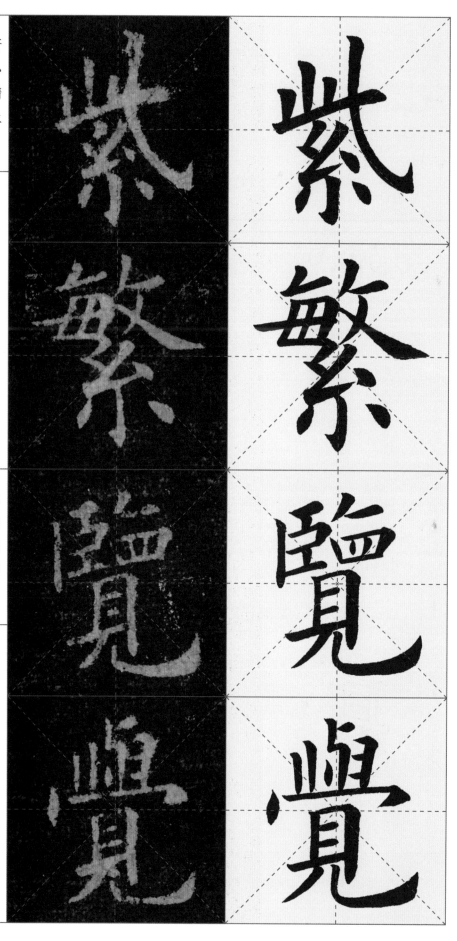

【广字头】

相对于全字,首点居中,横短撇长,横画左低右高,向右上扬;撇画向左舒展。

也可用兰叶撇

横短

撇长

【病字头】

首点位于字上部居中,长横稳实厚重;竖撇可作竖钩劲健隐忍,左侧两点上下呼应,紧靠撇画,与其上下形成帮扶之势。

居中

小

大

形直勿弯

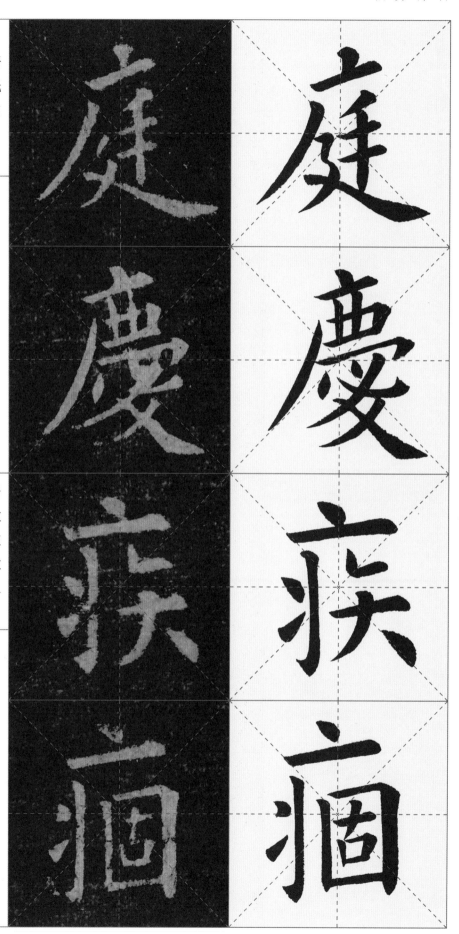

【走之旁】

首点高扬,"横折折撇"书写流畅,折笔勿大,形态自然小巧;平捺由细到粗平稳向右下方伸展。

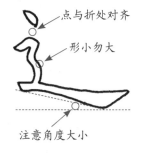

点与折处对齐

形小勿大

注意角度大小

【建字旁】

横折折撇自然舒展,横撇略矮微收,保持其形态上紧下松,上横扛肩明显,两个折笔上方下圆,平捺自然向右下方伸展。

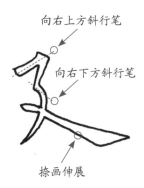

向右上方斜行笔

向右下方斜行笔

捺画伸展

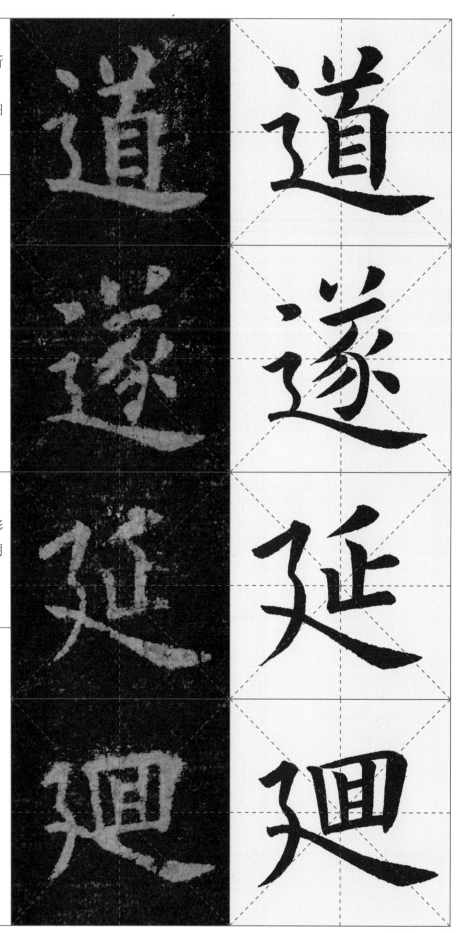

两个横画左低右高，长短对比明显，第二个横向左略伸，竖画高扬，位于横画中间偏右，两点笔断意连，平捺向右伸展。

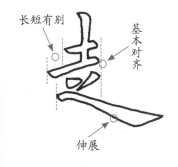

长短有别　基本对齐

伸展

撇笔微弯向左下撇出，上部的"口"形态宽扁，横细竖粗，横画托住横折的竖笔。

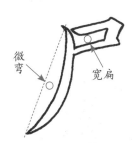

微弯　宽扁

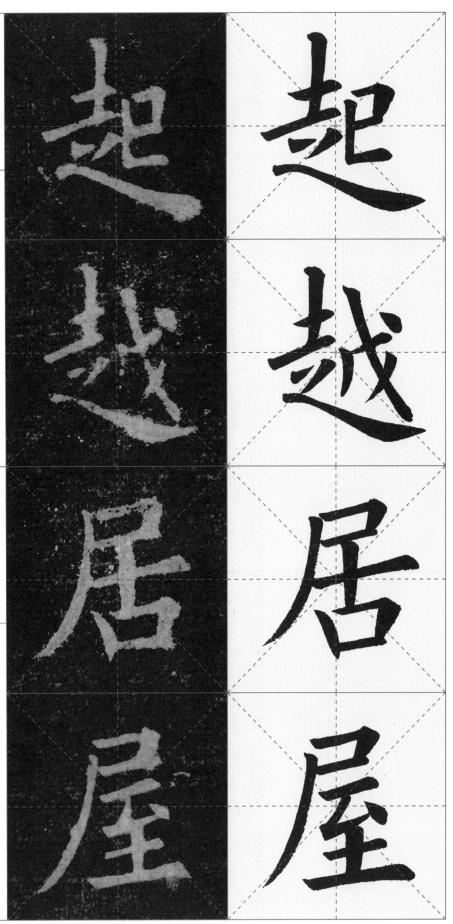

【风字框】

首笔撇宜用回锋撇，直中有弯呈弧形，横斜钩右下伸展，左右均向内弧形成蜂腰形态，整体左收右放，上收下展。

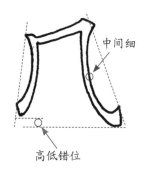

中间细

高低错位

【同字框】

整体呈长方形，左竖略短，用垂露竖；横折钩横短竖长，右边竖钩相对长且粗，出钩短小含蓄。

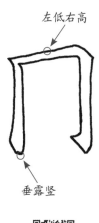

左低右高

垂露竖

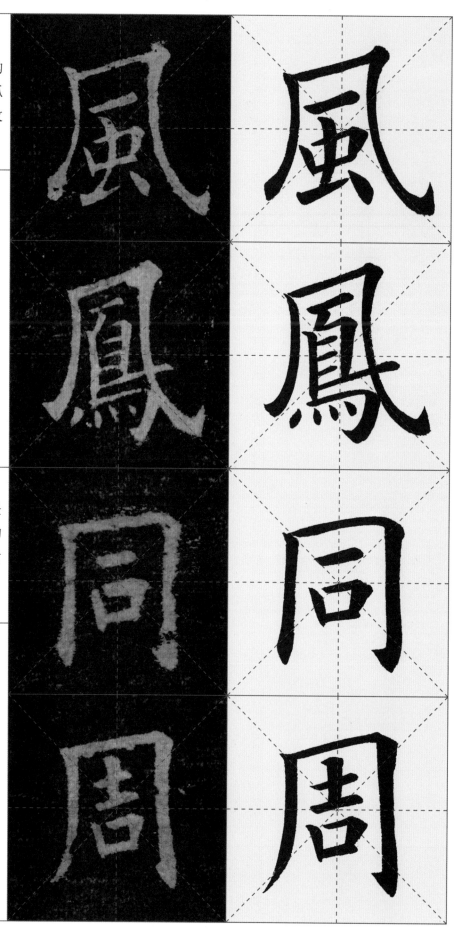

整体为长方形，左部字形略小于右部。左部横画扛肩角度更明显，其中第三横变为提画；右部的横画略平，间距基本相等。

〔门字框〕

斜

平

钩不宜长

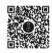

整体形态为长方形，左竖略短，右竖粗重稍长。其中左上角横与竖画连接可以依字调整，可以实接，亦可略黏连或不封口。

〔国字框〕

也可不封口

细而短

粗且长

横画勿粗

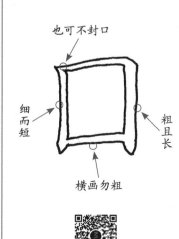

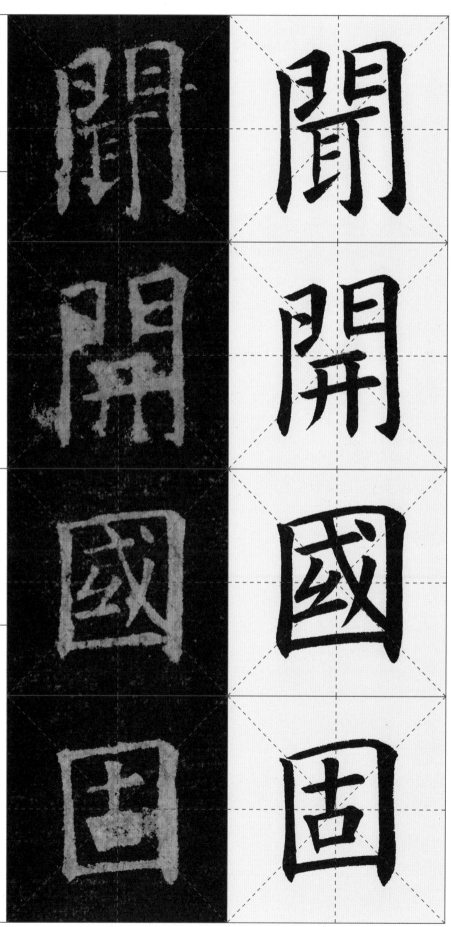

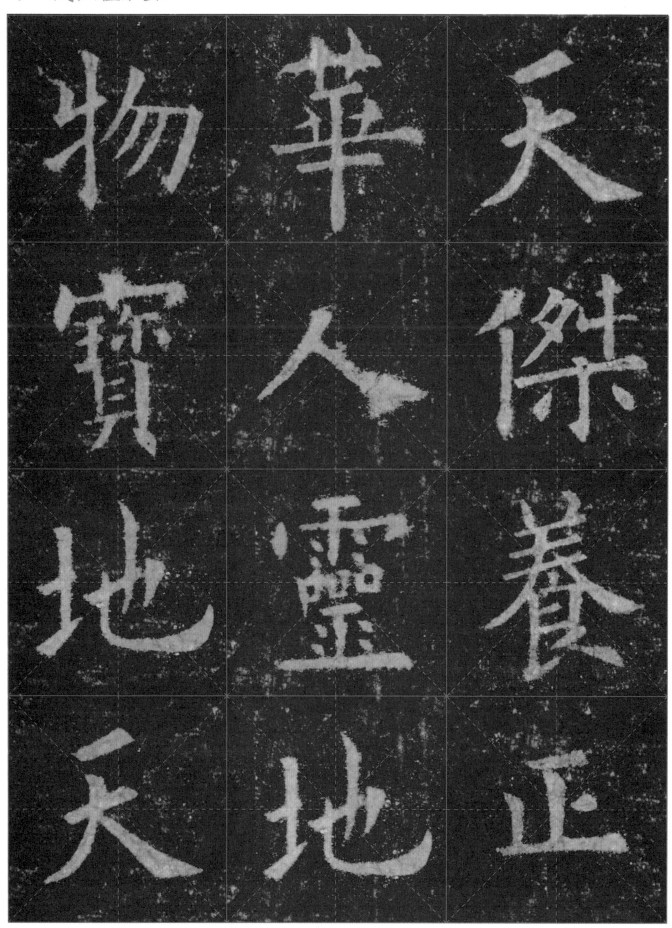

物華天

寶人傑

地靈地

天地正

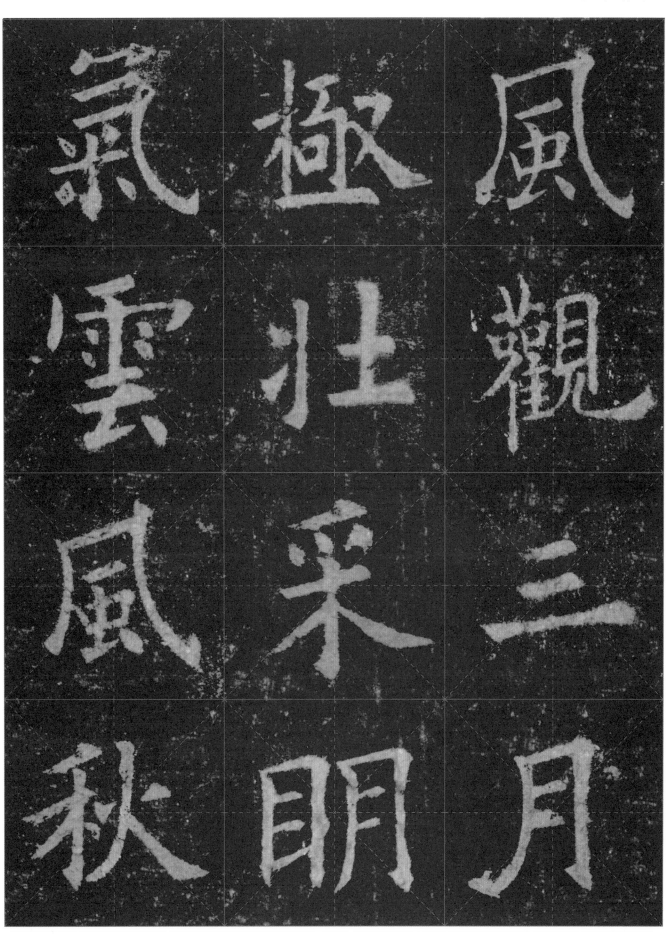

氣極風

雲壯觀

風采三

秋明月

萬

江

知

常

章

長

能

心

文

里

事

是

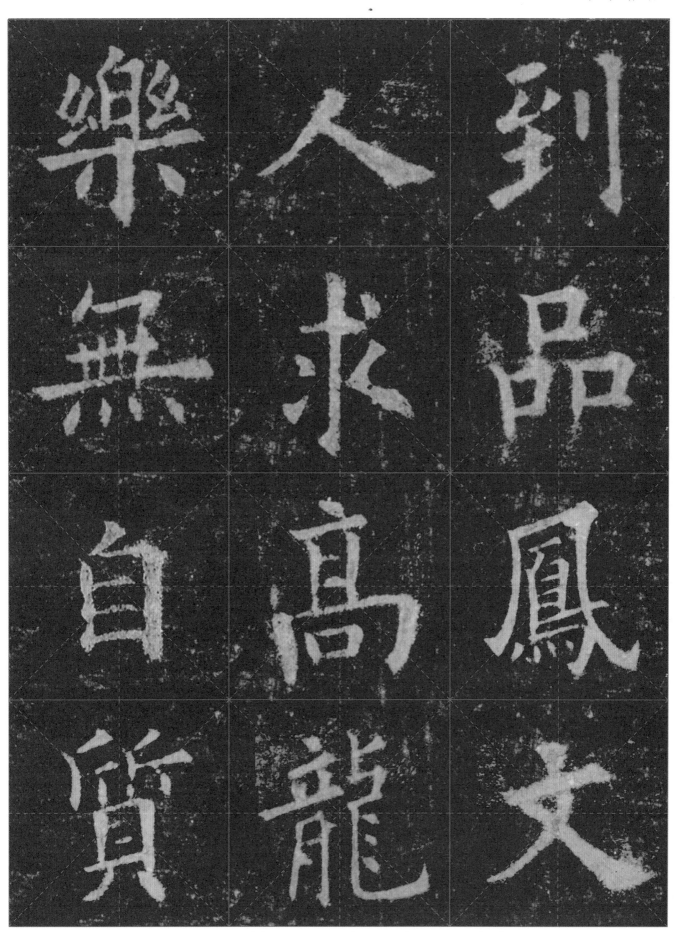

樂無自質　人求高龍　劉品鳳文

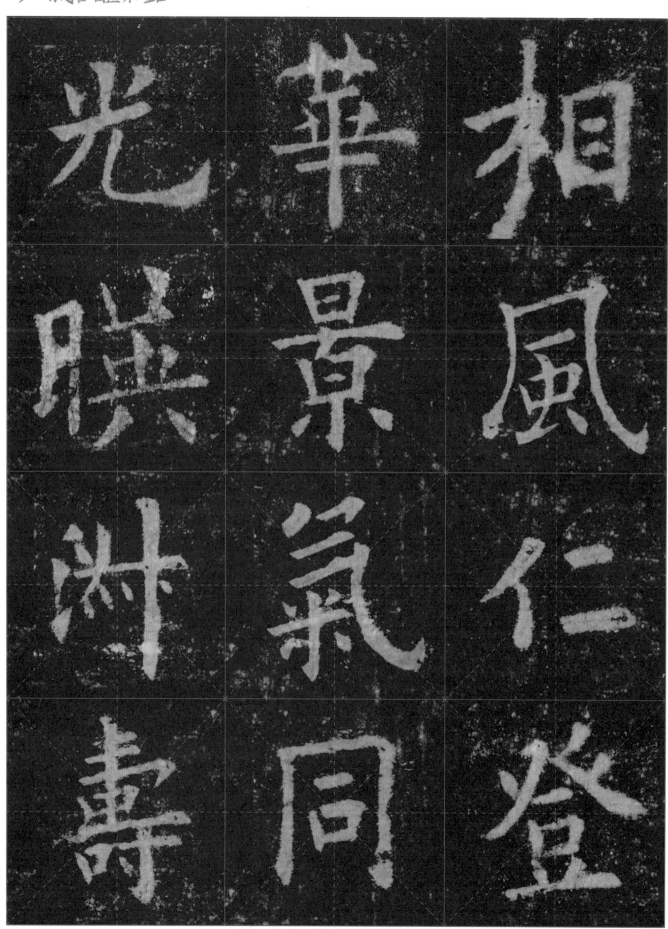

相華光

風景暎

仁氣澍

登同壽

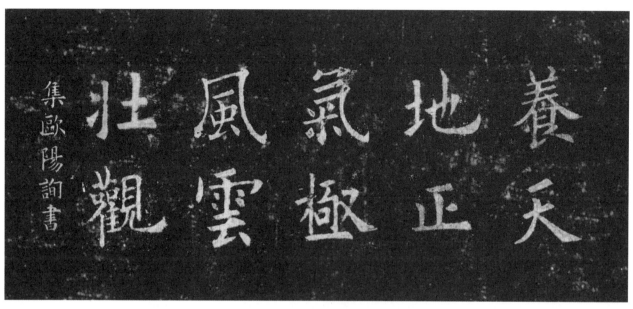

养天地正气　极风云壮观

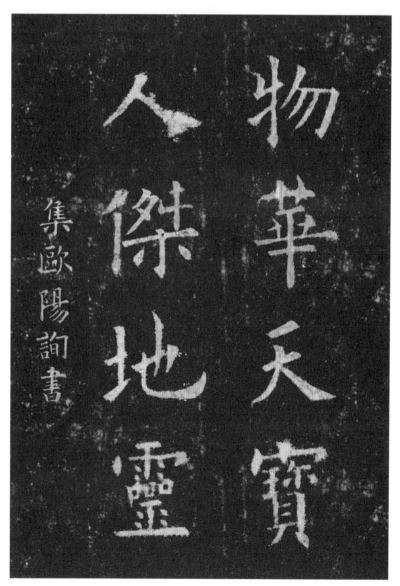

物华天宝
人杰地灵

凤质龙文　光华相映
景风淑气　仁寿同登

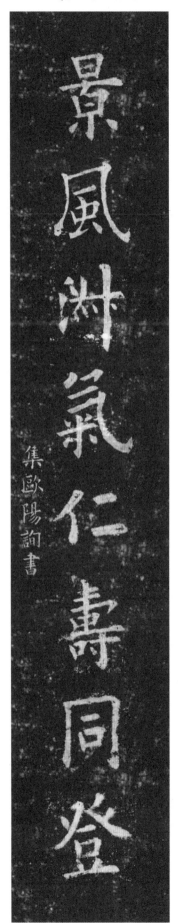

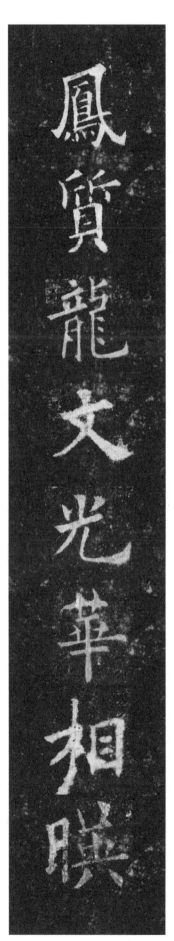

集歐陽詢書